Coin!
硬幣魔術入門

張德鑫★著

作者序

硬幣魔術入門（*Coin Magic*）

　　本書特色除了有精彩的內容，還加上了教學光碟，只要隨著書中說明，再加上影音光碟教學，使您馬上可以將硬幣魔術變得得心應手。

　　基於硬幣魔術在台灣尚處萌芽階段，因此作者決定造福想學硬幣魔術的朋友們，把最好、最棒、最炫及最帥的魔術絕招，傳授給您，希望您能早日學成絕世武功。

Magic Hanson　　張德鑫

於 *200219*　台北

目　錄

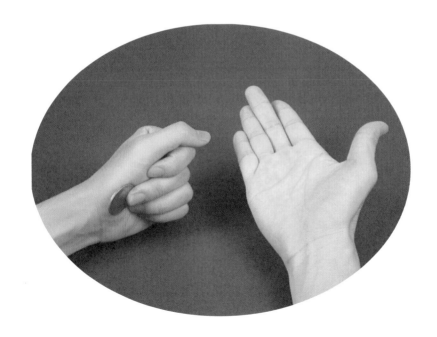

1. 硬幣介紹

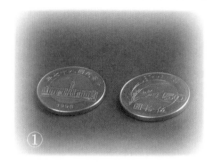

左為台幣 50 元的正面，右則為台幣 50 元
的反面。

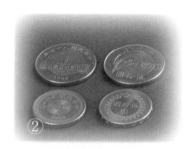

左下為舊台幣 50 元的正面，右下則為
舊台幣 50 元的反面。

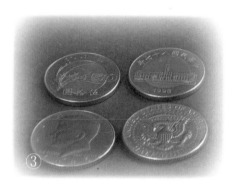

上方為台幣 50 元，下方為美金 5 角，它們的大
小差不多。

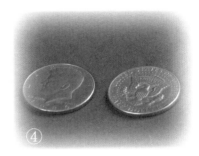

左為美金 5 角的正面，右則為美金 5 角的反面。

左右各五枚硬幣，左為美金 5 角，右則為薄幣。

大硬幣的大小比四枚硬幣合在一起還大。

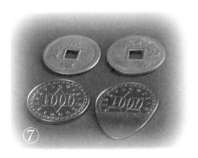

上方為古幣，下方則為變形硬幣。

2. 手背隱藏法

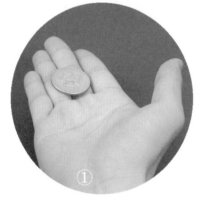

右手展現硬幣。

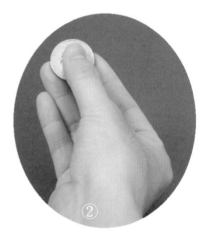

拇指的指端和食指、中指、無名指拿著硬幣。

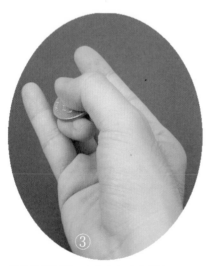

拇指按住硬幣，中指和無名指彎曲。

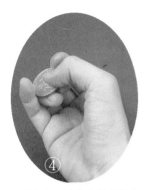

接著食指和小指夾住硬幣左
右兩端。

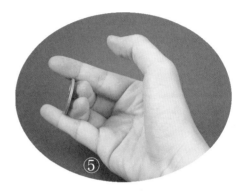

拇指移開，其它的指頭伸直

四指伸直，消失。

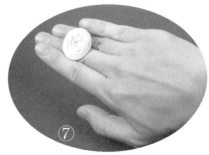

消失後，背面夾法。

3. 正面隱藏法

難易程度：☆

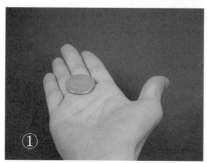

右手展現硬幣。

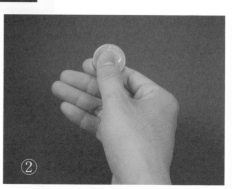

拇指的指端和食指拿著硬幣。

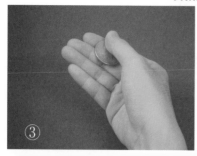

拇指向前移動硬幣。

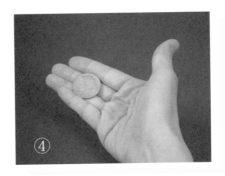

將硬幣移動到中指和無名指的位置，食指
和小指夾住硬幣的邊緣。

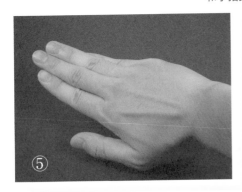

消失。

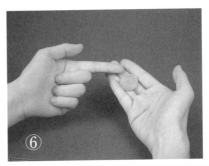

食指和小指要夾緊硬幣邊緣，不然很可能
會落在地上。

4. 手指隱藏法

難易程度：☆

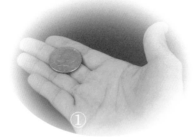

右手展現硬幣。

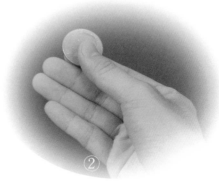

拇指的指端和食指拿著硬幣。

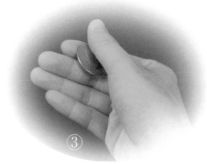

拇指向前移動硬幣。

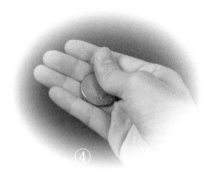

拇指將硬幣移至無名指。

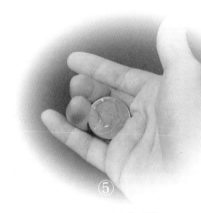

接著中指和無名指彎曲並卡住硬幣。

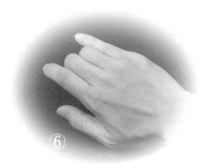

消失。

5. 古典隱藏法

難易程度：☆☆

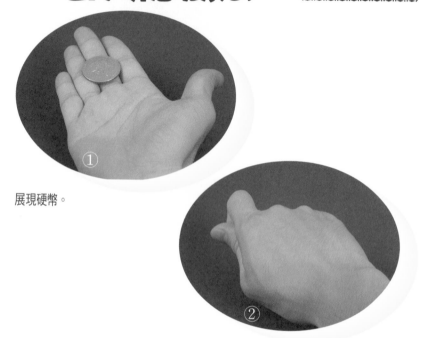

①

展現硬幣。

②

彎曲中指和無名指，使硬幣置於手掌的中央處。

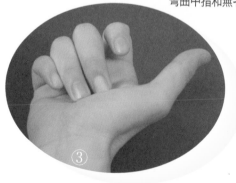

③

中指和無名指壓住硬幣。

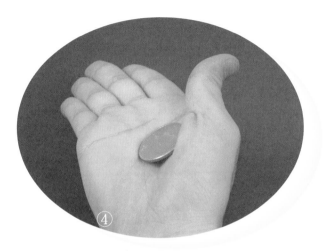

拇指施力於手掌心凹陷處。

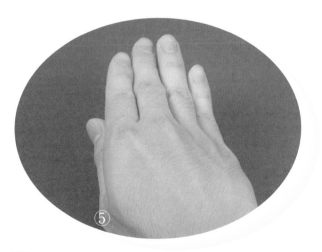

消失。

6. 曲指隱藏法

難易程度：☆☆

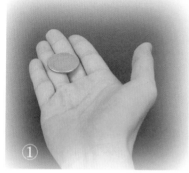

① 展現硬幣。

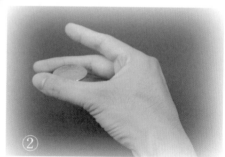

② 拇指將硬幣水平的夾在中指的第二關節處。

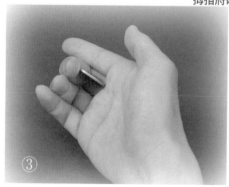

③ 拇指放開，中指彎曲夾緊。

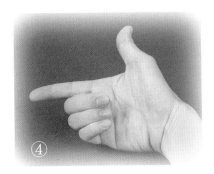

④

正面隱藏要注意方向。

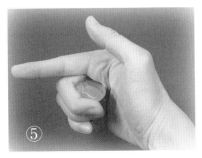

⑤

注意中指處要水平的朝向觀眾。

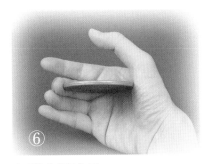

⑥

大硬幣的藏法如圖。

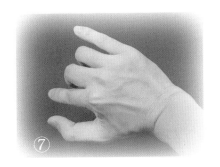

⑦

背面。

7. 天海隱藏法

難易程度：☆☆

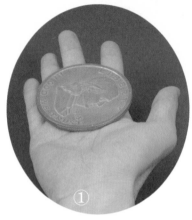

①

展現大硬幣。

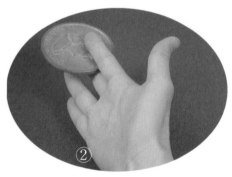

②

中指和食指夾住硬幣。

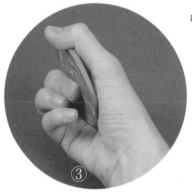

③

四指彎曲往內回收。

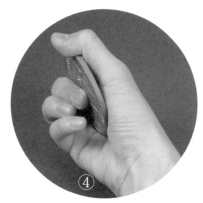

拇指扣住硬幣。

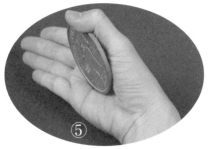

四指伸直。

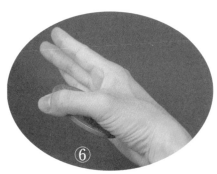

轉到背面。

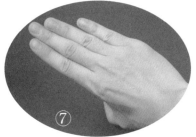

完成。

8. 拇指背隱藏法

難易程度：☆☆

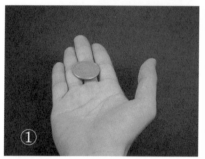

展現硬幣。

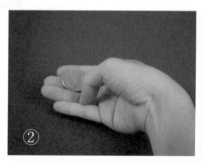

展現硬幣置於食指和中指。

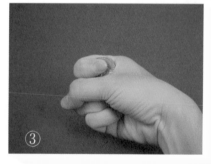

接著食指和中指彎曲，並將硬幣置於拇指
的根部。

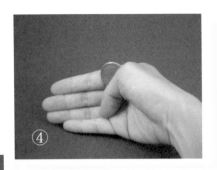

四指伸直，拇指壓住硬幣下緣。

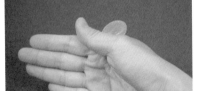

拇指由硬幣下緣往上推至拇指外側。

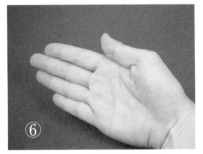

完成。

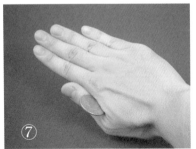

背面。

9. 拇指隱藏法

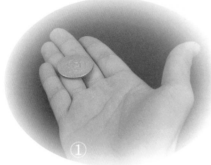

展現硬幣。

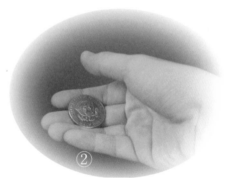

展現硬幣置於食指和中指。

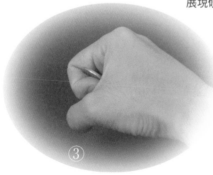

接著食指和中指彎曲，並將其置於拇指根部。

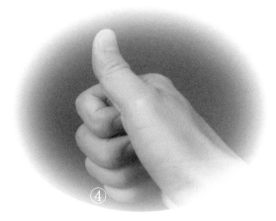

④

拇指壓住硬幣上緣。

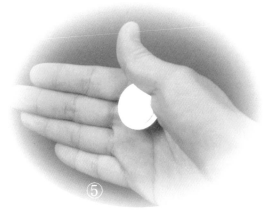

⑤

五指伸直，完成。

方法二：

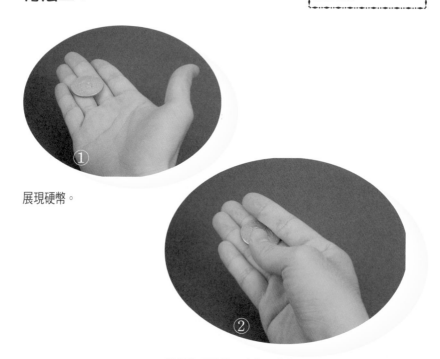

展現硬幣。

拇指將硬幣推至食指和中指間。

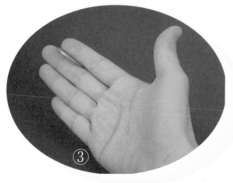

食指和中指夾住硬幣。

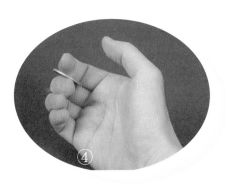

四指彎曲。

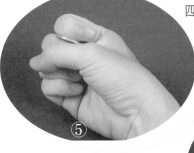

拇指放置硬幣下緣處，成握拳狀。

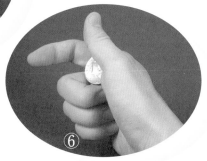

拇指夾住硬幣的上緣處。

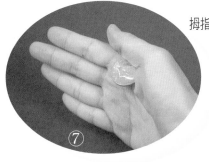

五指伸直，完成。

10. 指縫隱藏法

難易程度：☆☆

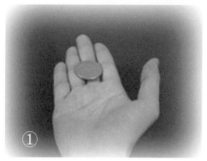

① 展現硬幣。

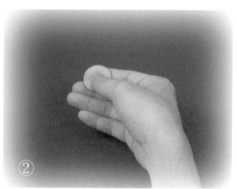

② 拇指的指端和食指、中指拿著硬幣。

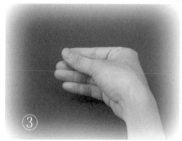

③ 接著把硬幣直立塞進食指和中指縫外。

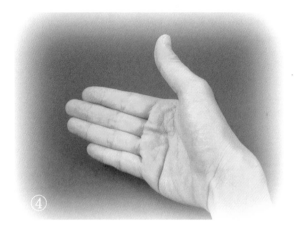

④

五指伸直，完成。

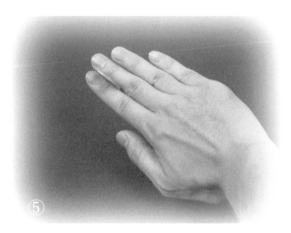

⑤

背面。

11. 指尖隱藏法

難易程度：☆

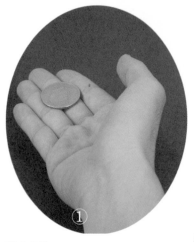

展現硬幣。

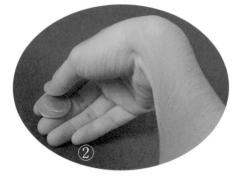

指端朝下，拇指持硬幣的上緣。

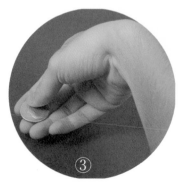

接著拇指由硬幣的上緣往下推至中指和食指。

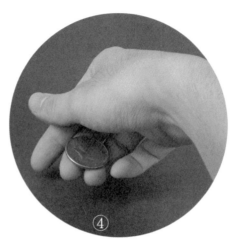

拇指離開硬幣四指彎曲。

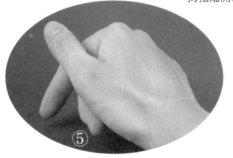

手成握拳狀，完成。

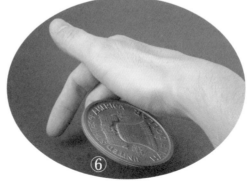

大硬幣的藏法同圖④。

12. 壓指隱藏法

難易程度：☆

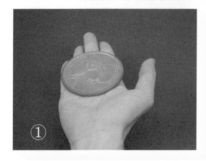

①

展現大硬幣。

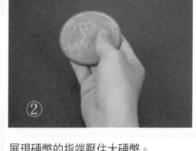

②

展現硬幣的指端壓住大硬幣。

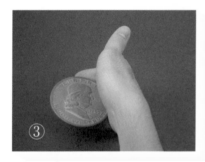

③

接著中指、無名指和小指彎曲至手掌心。

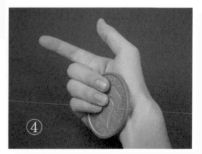

④

拇指、食指伸直，其它三指壓住大硬幣，完成。

13. 側邊隱藏法

難易程度：☆☆

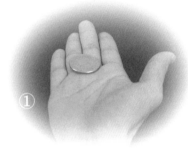

展現硬幣。

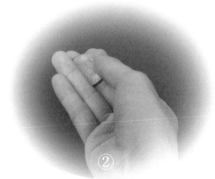

拇指將硬幣推至中指、無名指間並夾住硬幣。

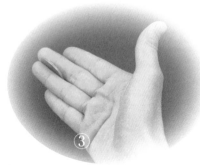

拇指離開硬幣。

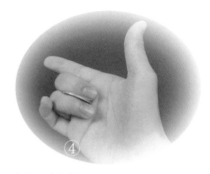

中指和食指彎曲。

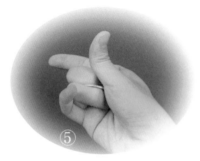

拇指按住中指和食指間的硬幣。

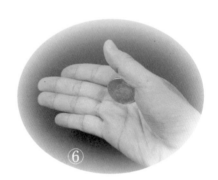

四指伸直，拇指夾住硬幣。

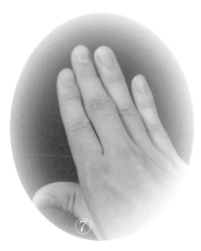

反背面，消失。

14. 達文西隱藏法

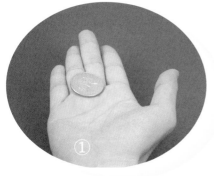

展現硬幣。

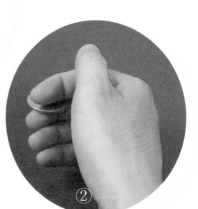

四指彎曲，硬幣夾在食指和中指間。

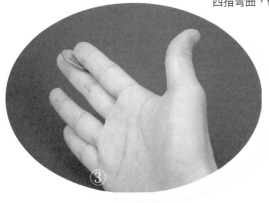

四指伸直，食指和中指夾著硬幣。

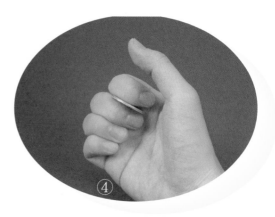

四指彎曲成半握拳狀。

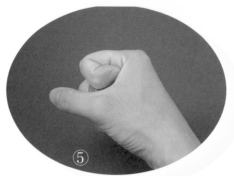

拇指向中指和食指間成握拳狀。

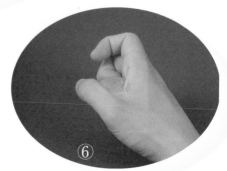

拇指扣住硬幣成水平狀。

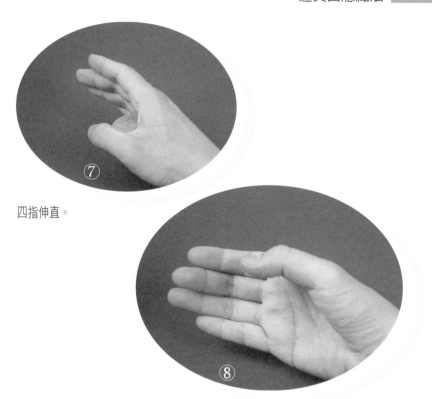

四指伸直。

完成。

背面。

15. 拉蒙扣幣法

難易程度：☆☆☆

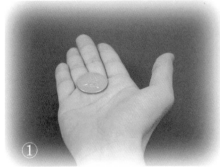

① 展現硬幣。

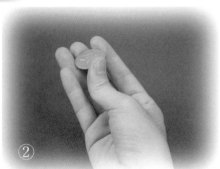

② 四指的指端拿著硬幣。

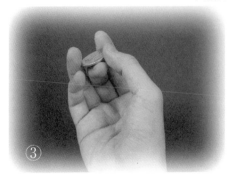

③ 三指保持不變，中指往硬幣下方穿入。

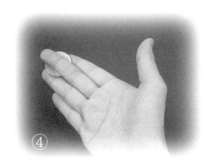

④

五指伸直，硬幣夾在三指間。

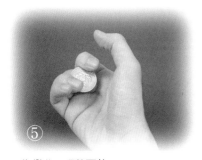

⑤

四指彎曲，硬幣不放。

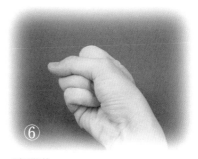

⑥

成握拳狀。

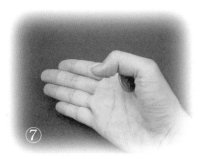

⑦

拇指扣住硬幣，四指伸直，完成。

取出方法：

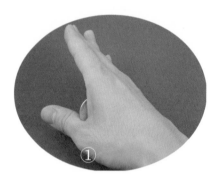

取幣預備。

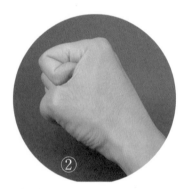

成握拳狀。

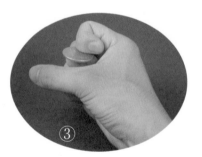

中指和食指夾住硬幣。

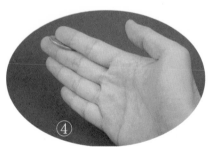

五指伸直，完成。

16. 指背夾幣法

難易程度：☆☆

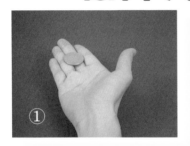

展現硬幣。

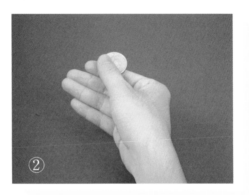

拇指和食指的指端拿著硬幣。

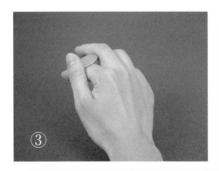

拇指把硬幣推向食指和中指間。

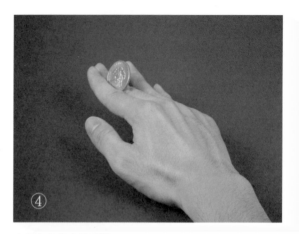

中指和食指夾住硬幣。

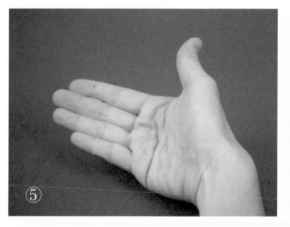

手掌心面向觀眾，完成。

17. 天海夾幣法

難易程度：☆☆☆

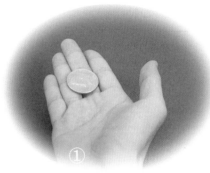

① 展現硬幣。

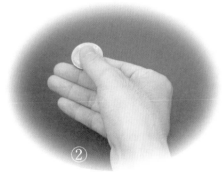

② 拇指和食指的指端拿著硬幣。

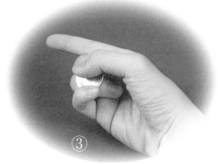

③ 拇指將硬幣推向中指和無名指上。

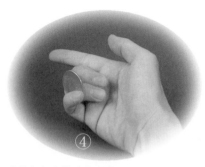

小指和無名指夾住硬幣。

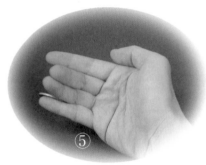

四指伸直。

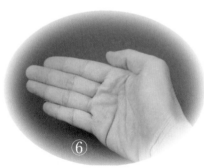

完成。

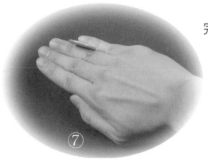

背面。

18. 指縫夾幣法

難易程度：☆

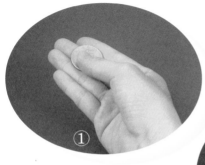

① 展現硬幣。

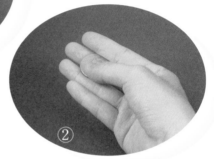

② 拇指把硬幣推向食指和中指間。

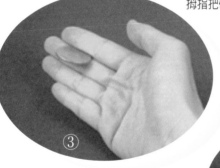

③ 拇指離開硬幣，食指和中指夾住硬幣。

④ 手翻成背面，完成。

19. 指間滾動法

難易程度：☆☆☆

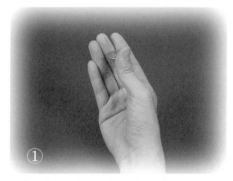

① 拇指、食指、中指拿著硬幣，如圖。

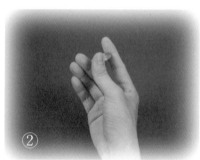

② 拇指沿著食指將硬幣推到中指。

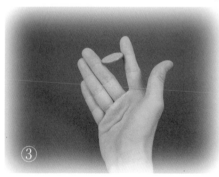

③ 中指夾住硬幣，拇指放掉。

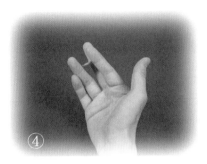

④

食指將硬幣沿著中指，推至無名指。

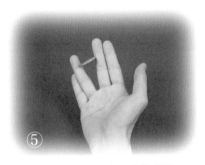

⑤

無名指和中指挾住硬幣，食指離開。

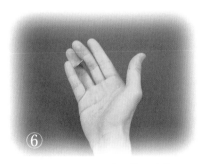

⑥

中指將硬幣沿著無名指，推至小指。

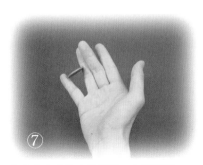

⑦

無名指和小指夾住硬幣，中指離開。

20. 閃亮之星

難易程度：☆☆☆

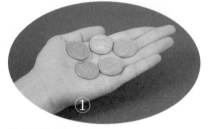

① 展現五枚硬幣。

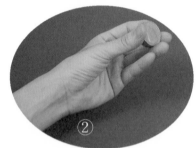

② 左手將五枚硬幣捏在五指間。

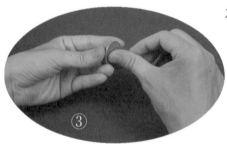

③ 右手壓住硬幣，向後推出一枚硬幣。

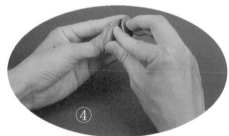

④ 右手中指將第二枚硬幣推往無名指到小指的位置。

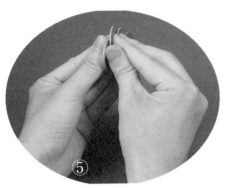

接著三、四枚硬幣同樣的推向手指尖端處。

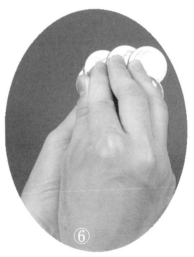

讓雙手每一指尖處，各把持著一枚硬幣。

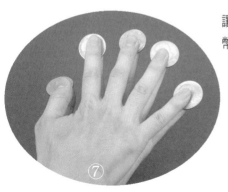

最後瞬間攤開五指，完成。

21. 滾動特技

難易程度：☆☆☆

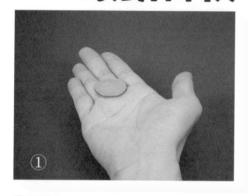

①

展現硬幣。

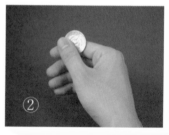

②

右手拇指和食指捏著硬幣。

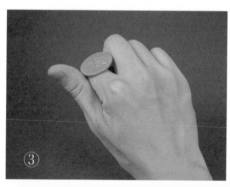

③

四指彎曲，拇指將硬幣推向食指的第三關節上方，同時中指舉起。

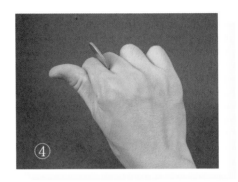

中指將硬幣邊緣向下壓。

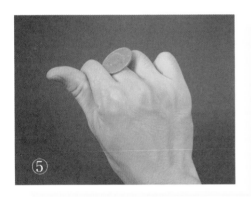

食指向上舉起（硬幣自然會向右倒下）。

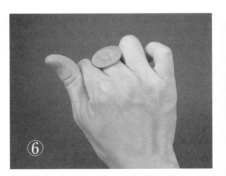

無名指舉起。

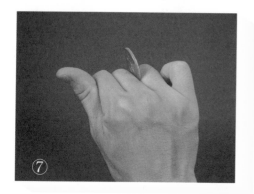

無名指壓下。

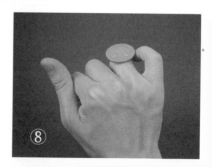

中指舉起，使硬幣倒在無名指上。

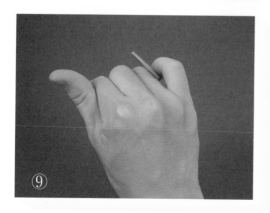

小指舉起，同時將硬幣壓下。

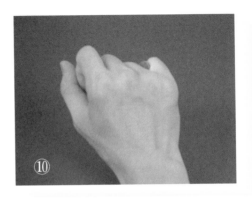

小指將硬幣從指縫背面夾到正面。

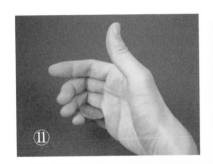

正面，小指和無名指夾著硬幣。

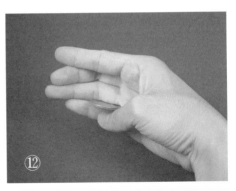

拇指接著硬幣，往食指方向移動，可使硬幣不斷
延續在手中滾動。

來回滾動特技：

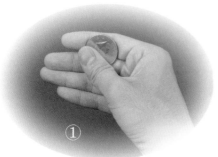

①

右手拇指和食指捏著硬幣。

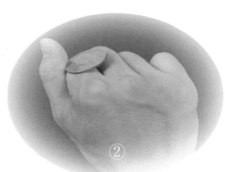

②

四指彎曲，拇指將硬幣推向食指的第三關節上方。

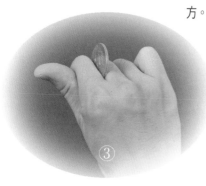

③

中指舉起，並將硬幣邊緣向下壓。

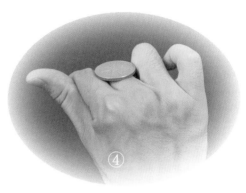

無名指舉起。

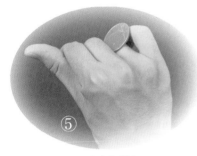

無名指壓下，同時小指舉起。

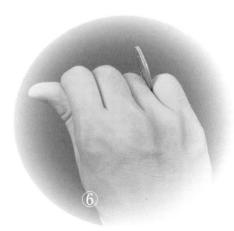

小指壓下硬幣。

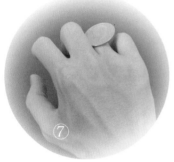

小指舉起‧使硬幣向左倒下。

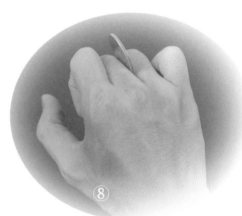

中指舉起，同時壓下硬幣。

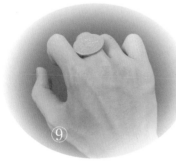

無名指舉起，使硬幣向中指倒下。

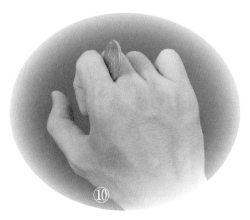

食指舉起，同時壓下硬幣。

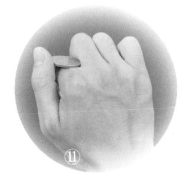

中指舉起，使硬幣向食指倒下。

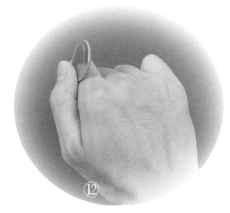

最後拇指往硬幣邊壓下，完成。

22. 落膝法

難易程度：☆

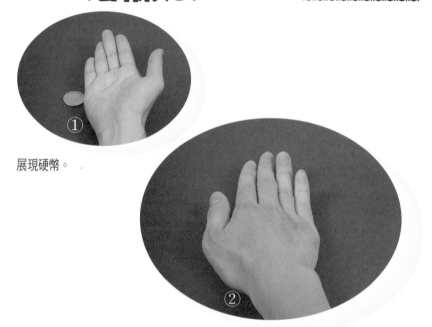

①

展現硬幣。

②

手掌心蓋住硬幣。

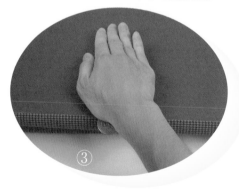

③

利用手掌心的下方把硬幣推到桌下。

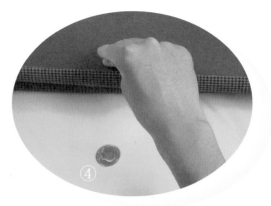

假裝拿起。

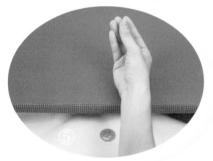

右手舉起，假裝手持硬幣狀。

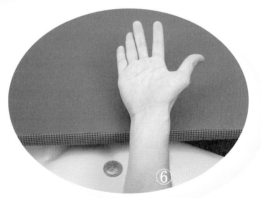

展現手掌心，完成。

23. 揉搓消失法

難易程度：☆

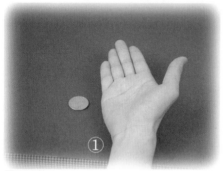

展現硬幣。

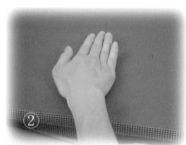

手掌心蓋住硬幣。

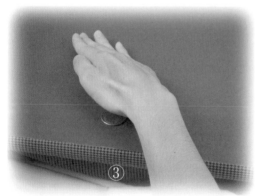

在揉搓的時候，硬幣從手掌心中間跑到下方。

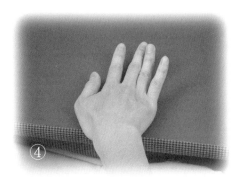

把硬幣推到桌下。

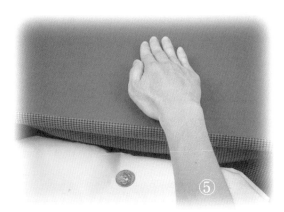

手掌往前移。

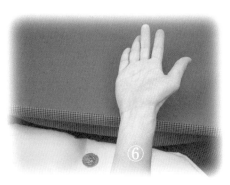

展現手掌心，表示消失。

24. 快速竊幣法

難易程度：☆☆☆

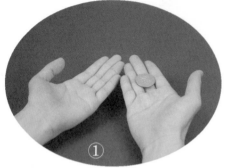

①

展現硬幣。

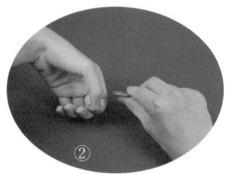

②

左手彎曲朝下成半握拳狀，右手拇指和食指拿著硬幣。

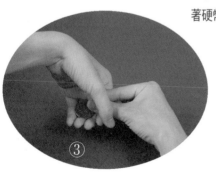

③

右手將硬幣放入左手。

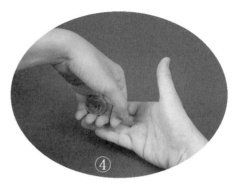

右手伸出並張開手掌，表示確實放入左手了。

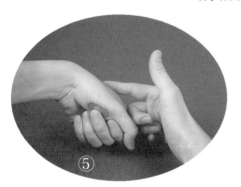

左手中指和無名指將硬幣推至手掌心下方，如
圖，右手比著左手。

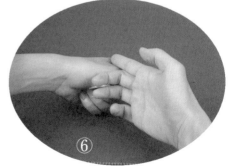

在比著左手時，右手中指和無名指夾著推出拳
外的硬幣。

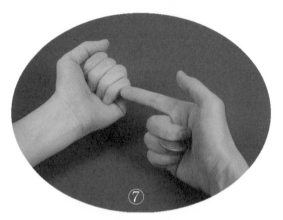

⑦

接著右手比著左手，如圖，左手握拳面朝上，右上食指
和拇指伸直，其它彎曲成握拳狀。

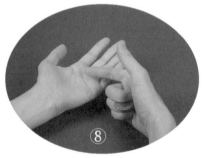

⑧

左手張開表示消失。

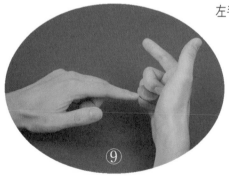

⑨

事實上硬幣夾的位置在中指和無名指的第一個
關節間。

方法二：

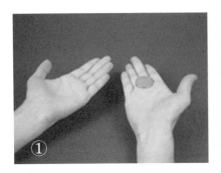

展現硬幣。

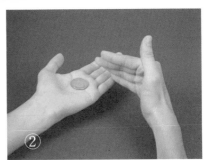

將右手硬幣丟至左手。

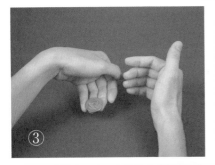

左手掌心朝下成半握拳狀，硬幣位置在中指和無名指上。

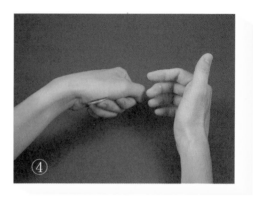

左手握拳並將硬幣推至拳外，如圖。

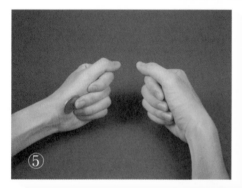

左、右手都握拳。

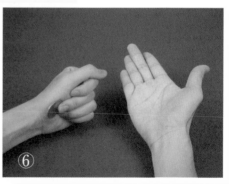

張開右手，表示不在右手。

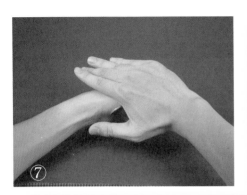

接著右手掌心拍在左手上。

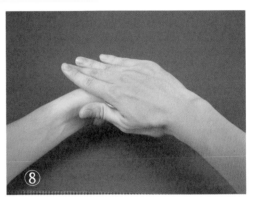

右手拇指夾住硬幣。

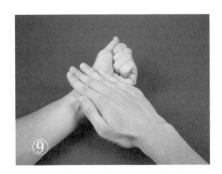

右手離開左手。

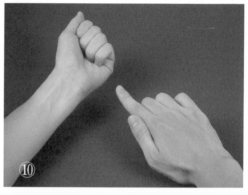

右手比著左手。

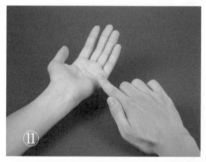

左手張開，表示消失。

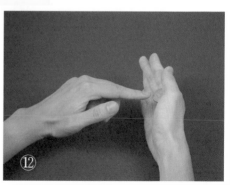

硬幣夾在拇指和食指間。

方法三：

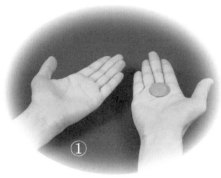

①

展現硬幣。

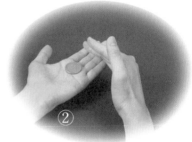

②

將右手硬幣丟至左手。

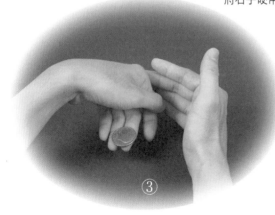

③

左手掌心朝下成半握拳狀，硬幣位置在食指和無名指上。

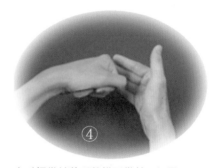

左手握拳並將硬幣推至拳外，如圖。

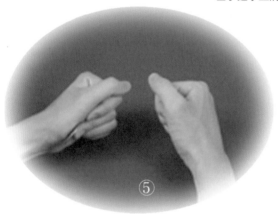

左、右手都握拳。

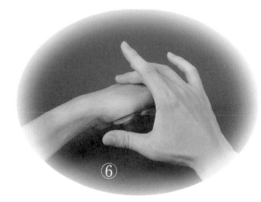

右手中指壓著左手背，並上、下移動。

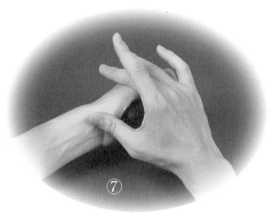

左手慢慢向左轉，如圖。

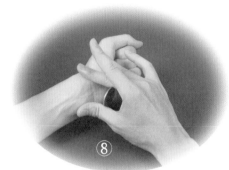

右手拇指和中指夾住硬幣。

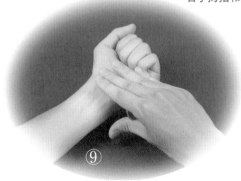

右手夾著硬幣離開左手。

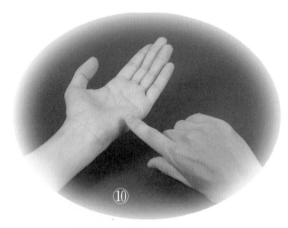

左手張開表示消失。

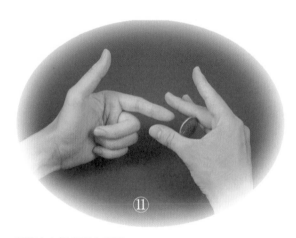

硬幣夾在拇指和中指間。

方法四：

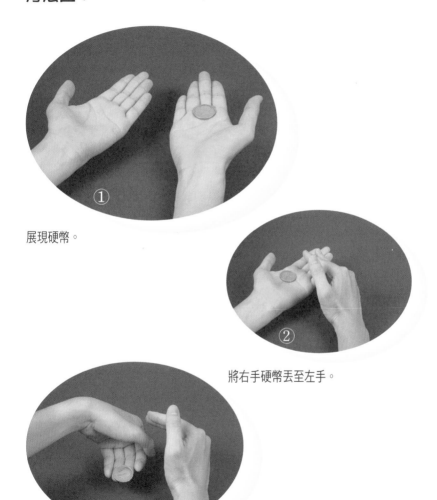

① 展現硬幣。

② 將右手硬幣丟至左手。

③ 左手掌心朝下成半握拳狀，硬幣位置在食指和
無名指上。

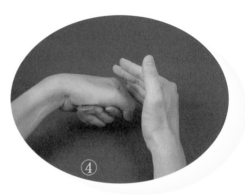

左手握拳並將硬幣推至拳外，如圖。

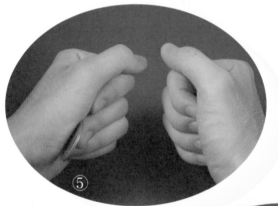

左、右手都握拳。

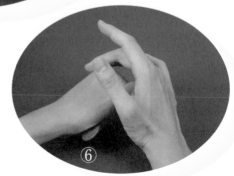

右手中指壓著左手背。

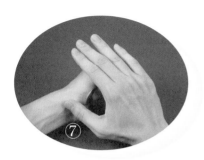

左手慢慢向左轉，右手四指並攏，拇指夾著硬幣在四指間。

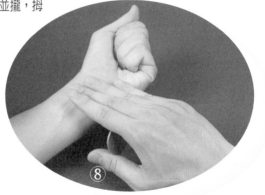

右手拇指和食指夾著硬幣離開左手，並在手掌心下方，上、下移動。

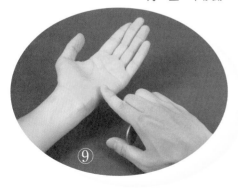

左手張開表示消失。

方法五：

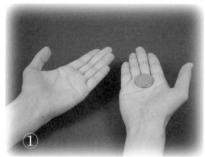

①

展現硬幣。

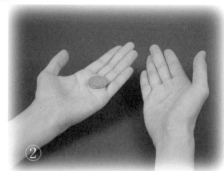

②

將右手硬幣丟至左手。

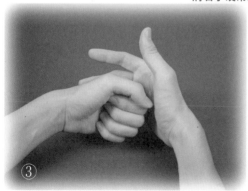

③

左手握拳，右手中指壓著左手背，並上、下移動。

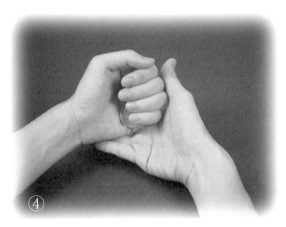

左手拳頭稍微放開，右手掌心移到拳頭下方，如圖。

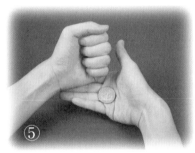

左手使硬幣滑落至右手掌心上。

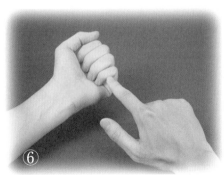

右手中指、無名指和小指握住硬幣，手背朝上，拇指和食指指著左手，如圖。

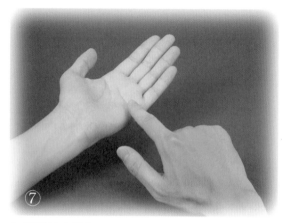

⑦

左手張開表示消失。

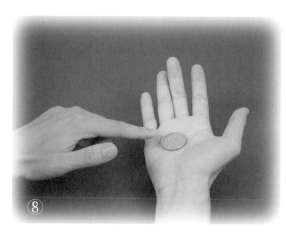

⑧

此時硬幣在右手了。

25. 音效竊幣法

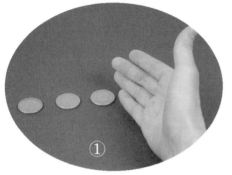

展現三枚硬幣在桌上。

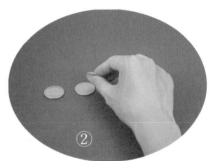

右手拇指和食指拿起一枚硬幣。

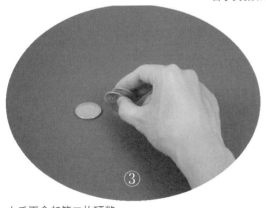

右手再拿起第二枚硬幣。

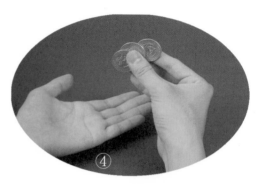

右手再拿起第三枚硬幣，左手掌心朝上，如圖。

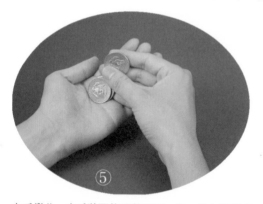

左手彎曲，右手將兩枚硬幣丟下，留一枚在拇指和
食指間。

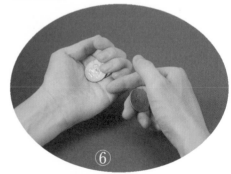

左、右手握拳。

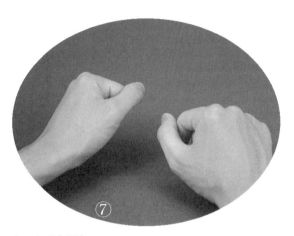

左、右手背朝上。

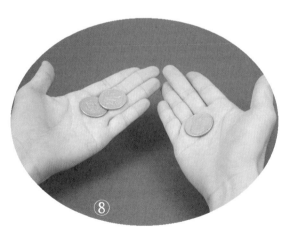

張開雙手，表示一枚從左手跑到右手了。

26. 硬幣移位法

難易程度：☆☆

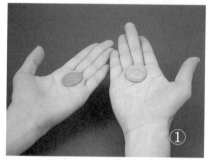

①

展現兩枚硬幣。

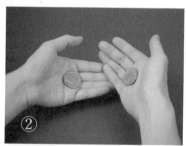

②

雙手往內回轉。

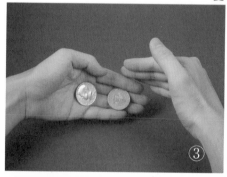

③

雙手手背朝外，手心朝內，此時右手硬幣丟至
左手，如圖。

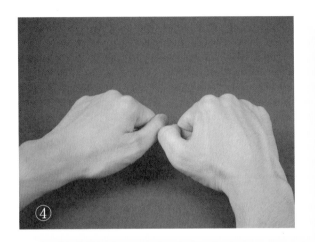

雙手握拳，手背朝上。

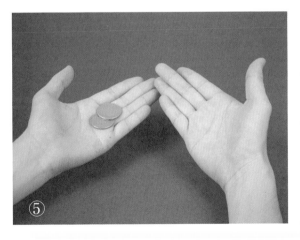

展現雙手，表示硬幣已移位。

方法二：

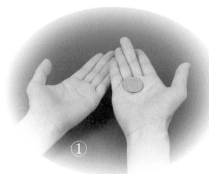

①

展現一枚硬幣。

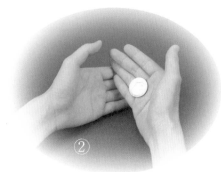

②

雙手往內回轉。

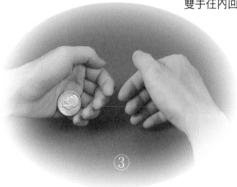

③

雙手回轉時，右手硬幣落至左手。

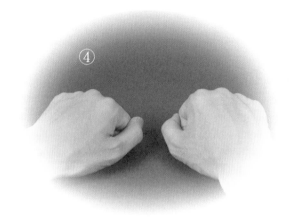

雙手握拳，手背朝上。

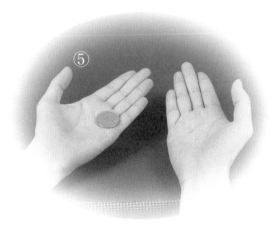

展現雙手，表示右手硬幣已移至左手。

27. 投擲移位法

難易程度：☆☆

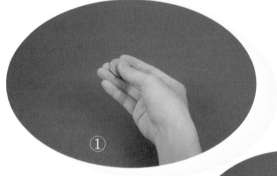

①

右手持一枚硬幣。

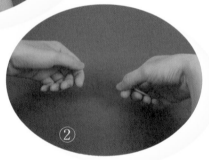

②

雙手彎曲，手掌心朝下，硬幣在右手指尖位置。

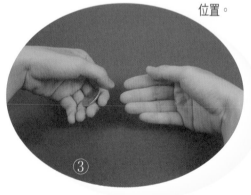

③

將右手硬幣投擲至左手。

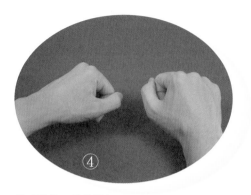

雙手握拳，手背朝上。

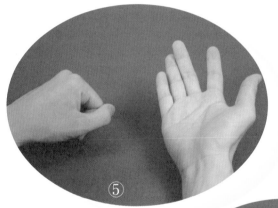

展現右手表示消失。

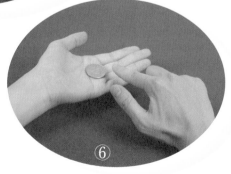

展現左手，表示硬幣從右手變到左手。

28. 多用途移位法

難易程度：☆☆

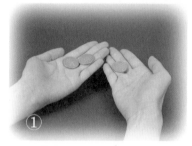

① 左手持兩枚美金 5 角，右手持一枚台幣 50 硬幣。

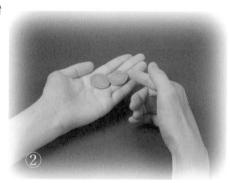

② 表演時只秀左手兩枚 5 角，右手比著左手，50元夾在中指、無名指和小指間。

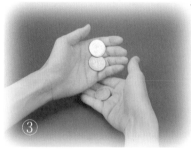

③ 左手彎曲往內轉，右手在左手的下方，此時觀眾看不到右手上的 50 元硬幣。

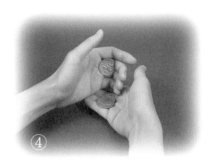

④

左手放下一枚硬幣，並發出硬幣碰撞聲。

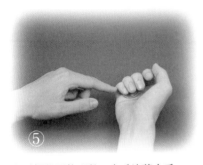

⑤

右手握住兩枚硬幣，左手比著右手。

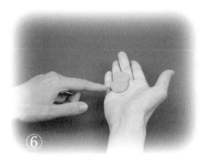

⑥

展現右手，表示已經調換。

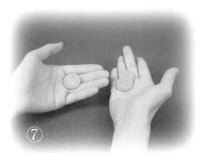

⑦

另一枚 5 角在左手。

29. 轉換移位法

難易程度：☆☆

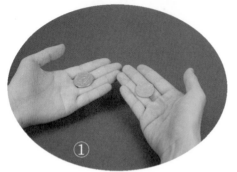

① 左手持美金五角，右手持台幣五十元。

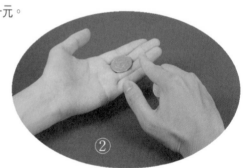

② 展現左手硬幣，右手隱藏五十元硬幣，不讓觀眾知道。

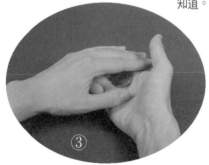

③ 將左手5角硬幣丟至右手。

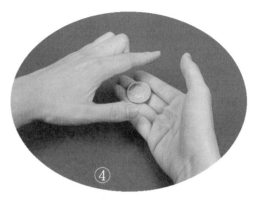

左手中指、無名指和小指拿起 50 元硬幣。

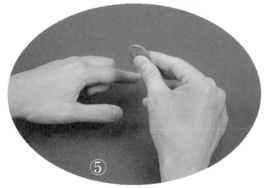

右手拇指和食指拿起美金五角。

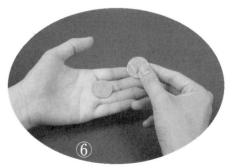

台幣 50 元已換至左手,這招手法,主要是用
在調換硬幣用。

30. 填充技法

難易程度：☆☆☆

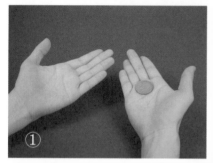

硬幣放置右手。

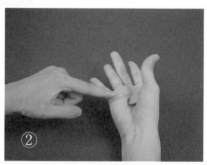

右手使用古典隱藏法夾住硬幣。

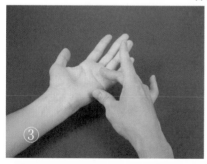

左手張開，右手比著左手，表示沒有東西
在左手。

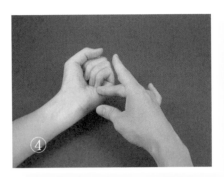

左手握拳，拳心朝上。

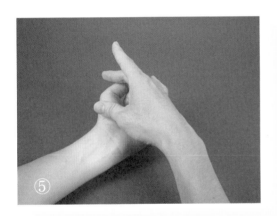

右手移到左手上方。

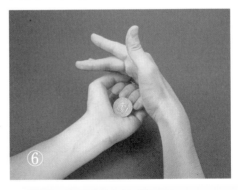

右手鬆開硬幣，並落在左手上。

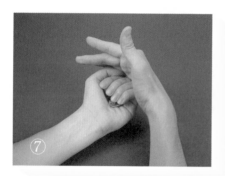

左手把硬幣握在手掌心中。

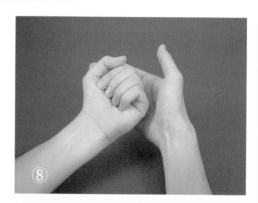

右手順著左手背至下方。

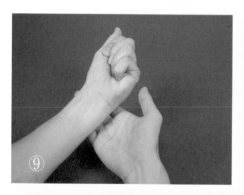

左手做出捏緊的動作,右手順至手背下方。

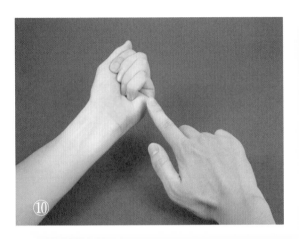

右手比著左手。

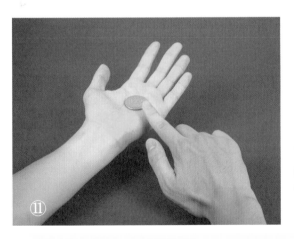

左手張開，表示變出了一枚硬幣。

方法二：

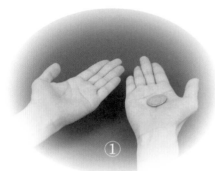

① 硬幣放置右手。

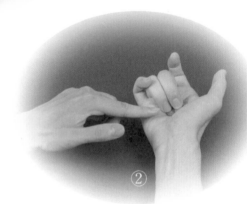

② 右手使用古典隱藏法夾住硬幣。

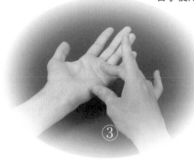

③ 左手張開，右手比著左手。

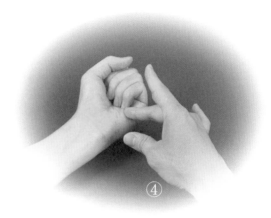

左手握拳，拳心朝上。

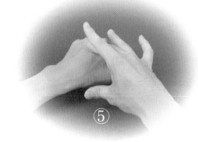

左手握拳，拳背朝上，右手中指指著左手
背。

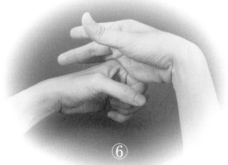

左手拳心朝內，右手在上，如圖。

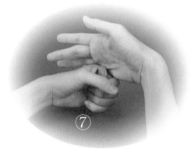

右手放下硬幣，落在拇指和食指的中央。

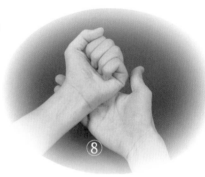

左手握著硬幣，右手順著手背至下方，如圖。

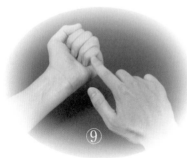

右手比著左手。

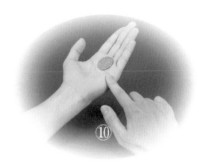

左手張開，表示變出了一枚硬幣。

方法三：

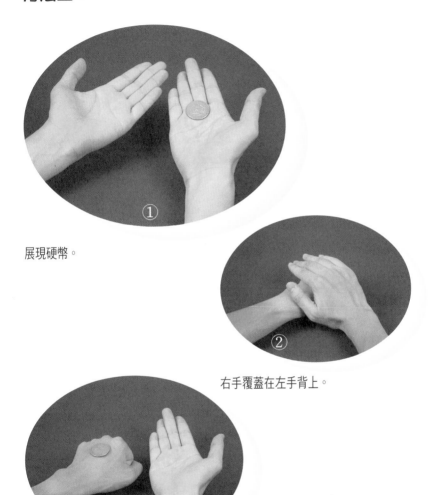

① 展現硬幣。

② 右手覆蓋在左手背上。

③ 右手離開，此時硬幣在左手背上。

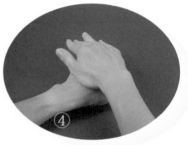

右手再次覆蓋在左手手背上。

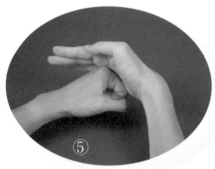

右手掌心下方把硬幣推到拇指和食指的中央。

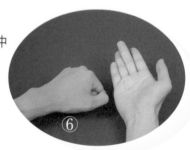

右手再次離開，此時左手背硬幣已消失。

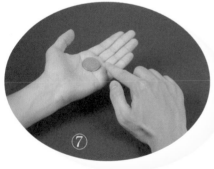

張開左手，表示硬幣已變到裡面了。

31. 撥動技法

難易程度：☆☆

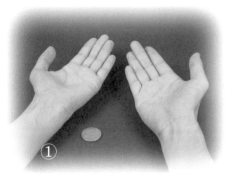

① 展現硬幣在桌上。

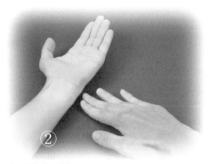

② 右手蓋著硬幣。

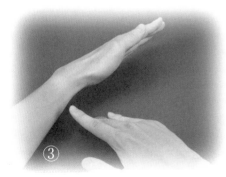

③ 左手往內覆蓋。

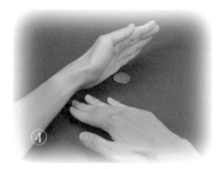

右手利用手指撥出到左手掌下。

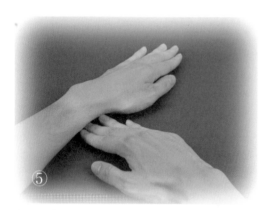

左手覆蓋在桌上。

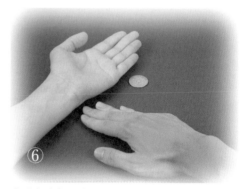

先開右手表示消失，再開左手表示變過來了。

32. 翻面技法

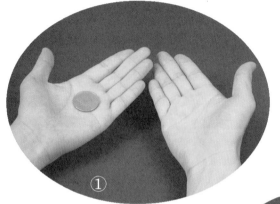

① 展現硬幣，正面人頭朝上。

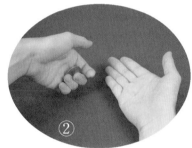

② 左手彎曲。

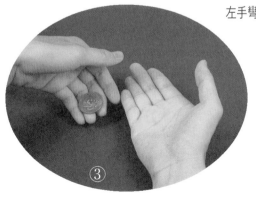

③ 左手硬幣翻成反面。

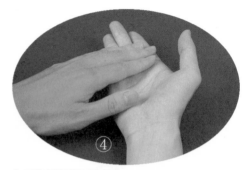

左手將硬幣覆蓋到右手。

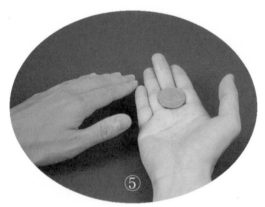

左手離開右手。

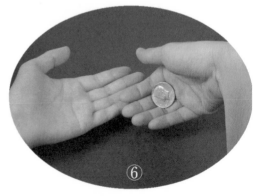

右手彎曲並將硬幣翻面。

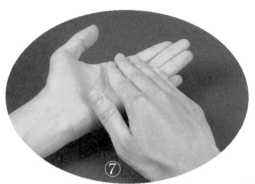

右手將硬幣覆蓋到左手。

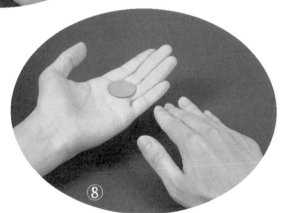

右手離開左手。

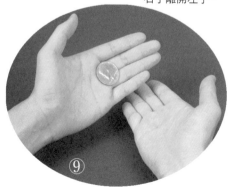

右手掌心朝上至左手的下方。

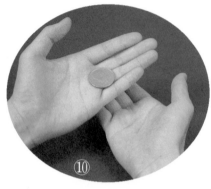

左手掌心準備翻成背面。

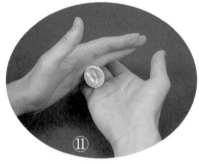

硬幣落在右手掌心上。

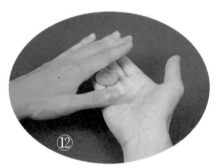

左手往外壓。

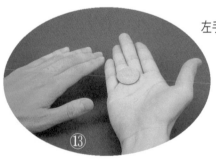

左手離開，此時硬幣還是保持正面不變。

33. 指尖消失法

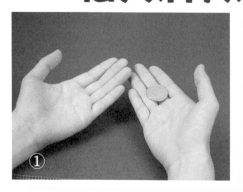

① 展現硬幣。

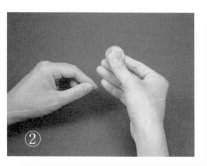

② 右手拇指和食指拿著硬幣。

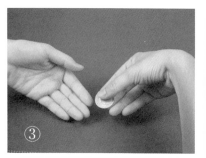

③ 雙手朝下，右手拿著硬幣，如圖。

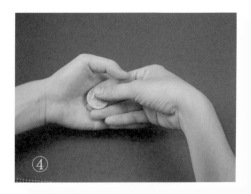

雙手由下至上，左手握住右手。

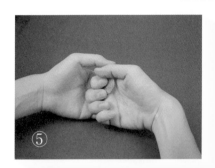

右手四指彎曲，拇指和食指夾住硬幣。

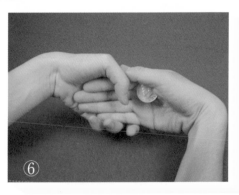

右手四指伸直，拇指夾住硬幣。

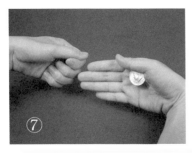

左手假裝已握著硬幣,離開右手。

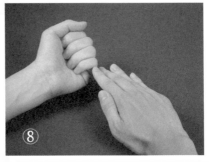

左手拳心向上,右手掌心向下。

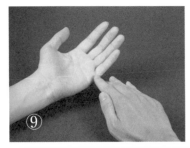

左手張開,表示消失。

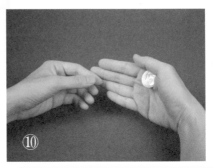

硬幣夾的位置在拇指下方虎口處。

34. 指間消失法

難易程度：☆☆

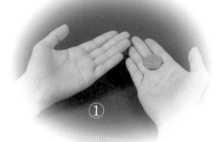

①

展現硬幣。

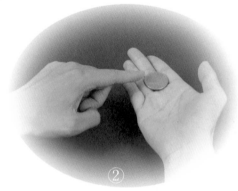

②

左手比著右手硬幣。

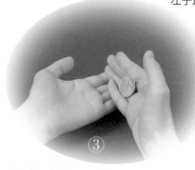

③

左手掌心朝上，右手往回轉。

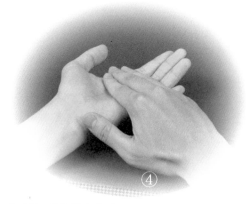

右手將硬幣覆蓋在左手。

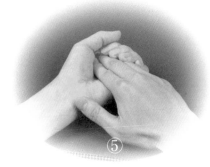

左手握住右手。

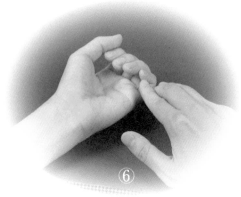

右手離開左手。

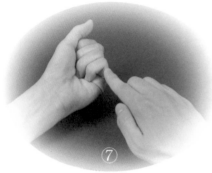

左手握拳，右手比著左手。

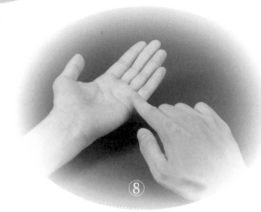

左手張開表示消失。

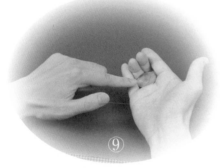

右手硬幣夾的位置在食指和小指邊緣、中指和
無名指的第三關節上方。

35. 手心消失法

難易程度：☆☆☆

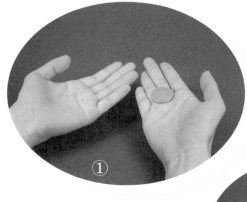

展現硬幣。

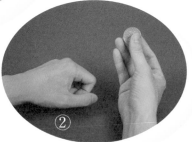

右手拇指、食指和中指拿著硬幣。

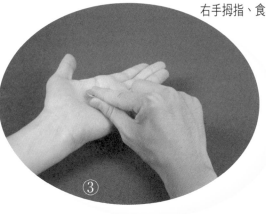

右手將硬幣放在左手掌心上。

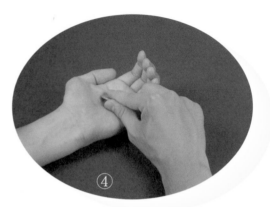

左手四指彎曲。

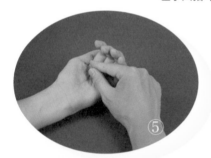

右手拇指和食指將硬幣往上直立。

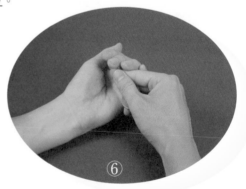

右手中指伸直扣回硬幣。

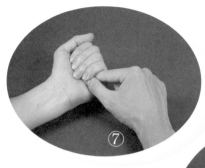

左手握住右手的拇指和食指。

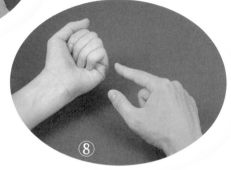

左手握拳，右手離開左手。

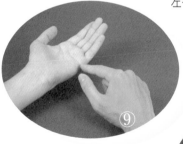

左手張開，表示消失。

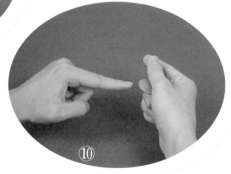

右手硬幣夾的位置在中指和拇指內側下方。

36. 蜘蛛消失法

難易程度：☆☆☆

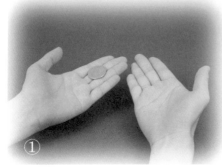

① 展現硬幣。

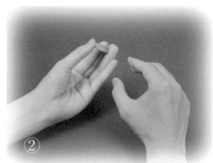

② 左手拇指和四指指尖拿著硬幣。

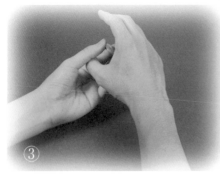

③ 右手拇指伸入左手拇指下方。

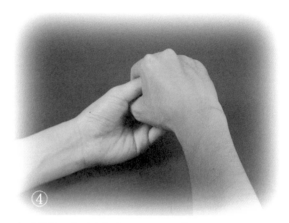

右手握拳，左手中指將硬幣頂到古典隱藏法的位置。

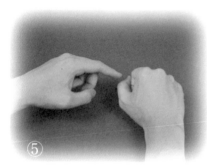

右手離開左手，並成握拳狀。

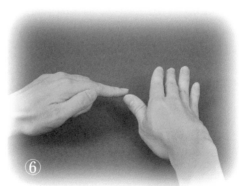

右手使用古典隱藏法，張開表示不在右手。

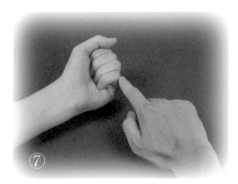

左手拳心向上，右手比著左手。

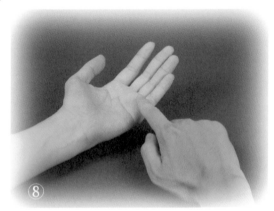

左手張開，表示也不在這邊。

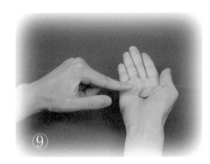

古典隱藏法夾的位置，如圖。

37. 瞬間消失法

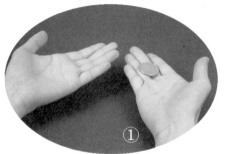

展現硬幣。

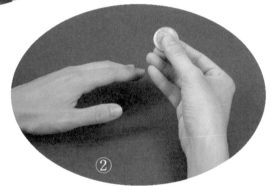

左手拇指、食指和中指拿著硬幣。

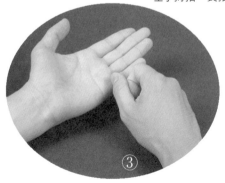

左手掌心向上，右手使用古典隱藏法。

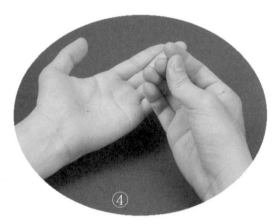

右手假裝硬幣捏在手指間。

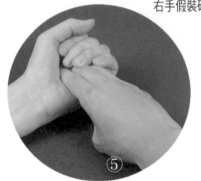

右手手指壓在左手手掌心上。

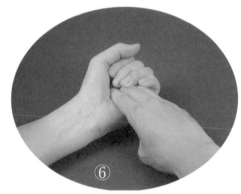

左手握住右手。

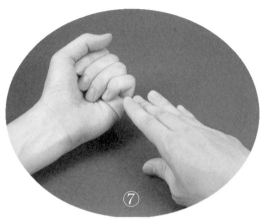

右手離開左手。

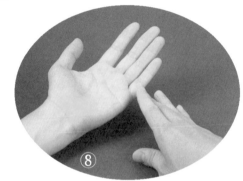

左手張開，表示消失。

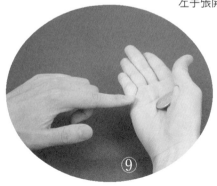

右手隱藏位置，如圖。

38. 墜落消失法

難易程度：☆☆

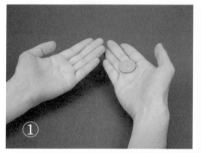

展現硬幣。

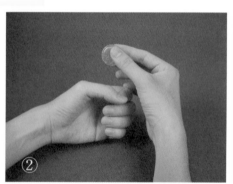

左手半握拳，右手拇指和食指拿著硬幣。

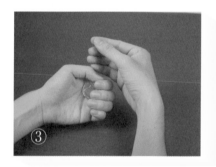

右手將硬幣由上往下丟，左手接住硬幣。

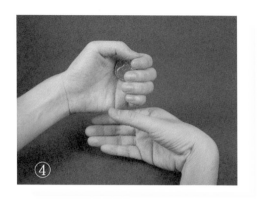

右手的位置由左手上方移到左手下方。

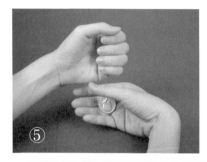

左手使硬幣落在右手上。

左手握拳，右手中指、無名指和小指握住硬幣，食指比著左手。

左手張開表示消失。

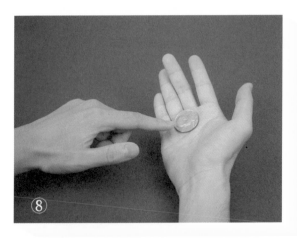

右手硬幣隱藏位置,如圖。

39. 舉起消失法

難易程度：☆☆

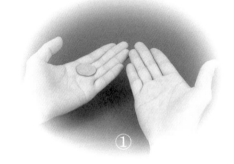

①

展現硬幣。

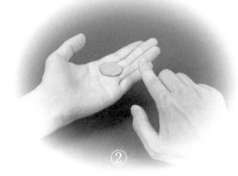

②

右手比著左手。

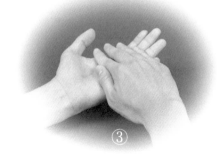

③

右手覆蓋在左手硬幣上。

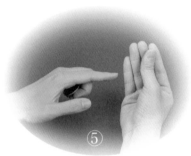

④

右手假裝已拿起硬幣，左手四指微彎。

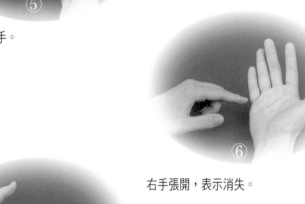

⑤

左手比著右手。

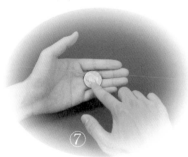

⑥

右手張開，表示消失。

⑦

左手夾硬幣的位置，如圖。

40. 大硬幣消失法

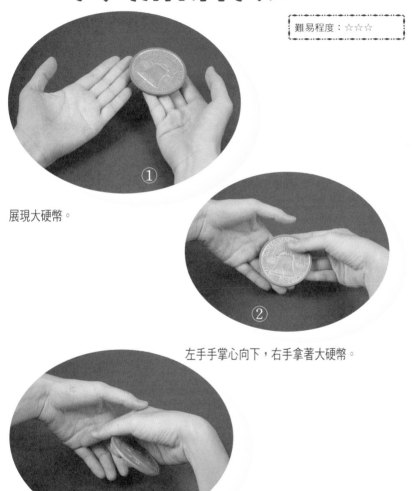

① 展現大硬幣。

② 左手手掌心向下，右手拿著大硬幣。

③ 右手中指、無名指和小指彎曲。

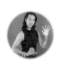

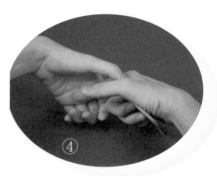

右手中、無、小指彎曲並將大硬幣壓在手掌心。

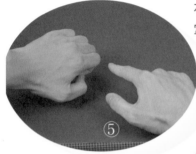

左手半握拳，右手比著左手。

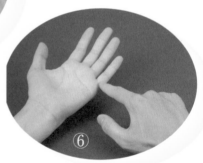

左手張開，表示消失。

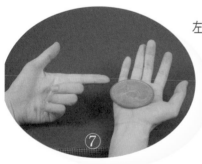

右手中、無、小指夾硬幣的位置，如圖。

方法二：

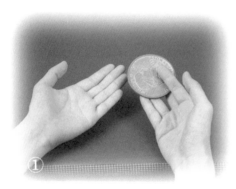

① 展現大硬幣。

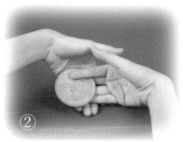

② 左手手掌心向下，右手大硬幣夾在中指和食指間。

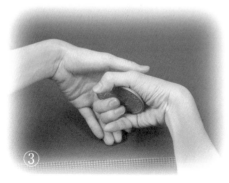

③ 右手四指彎曲，拇指扣住大硬幣。

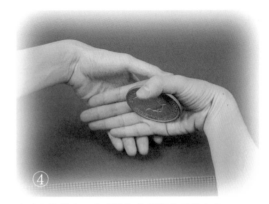

④

右手四指伸直，大硬幣扣在拇指和手掌心上。

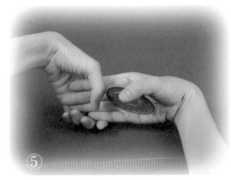

⑤

左手握住右手。

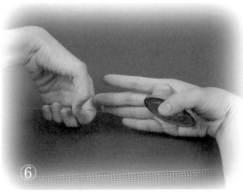

⑥

右手離開左手。

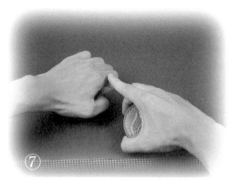

⑦右手比著左手。

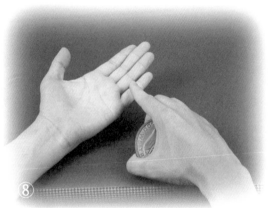

⑧左手張開，表示消失。

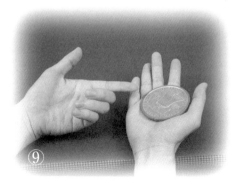

⑨右手扣住大硬幣位置，如圖。

41. 隧道消失法

難易程度：☆☆☆

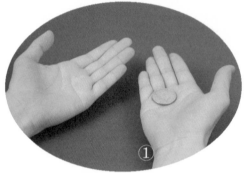

①

展現硬幣。

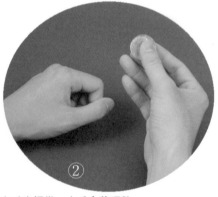

②

左手半握拳，右手拿著硬幣。

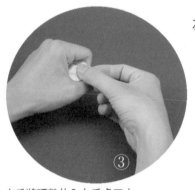

③

右手將硬幣放入左手虎口中。

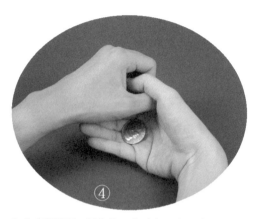

右手手掌張開，拇指伸入左手虎口中，讓左手中硬幣掉落在右手掌心上。

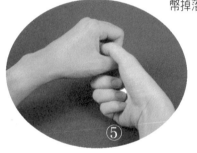

右手中、無、小指壓住硬幣。

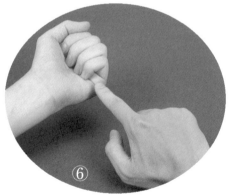

左手拳心向上，右手拇指離開左手虎口後，比著左手。

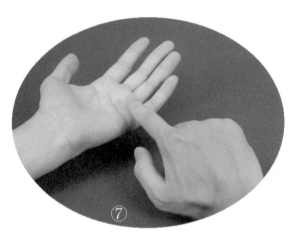

左手張開，表示消失。

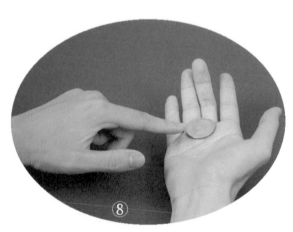

右手隱藏硬幣位置，如圖。

42. 數枚硬幣消失法

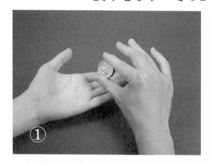

左手手掌心向上，右手拇指和食指拿著
四枚硬幣。

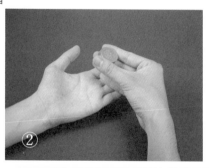

右手四指合攏，手背朝著觀眾。

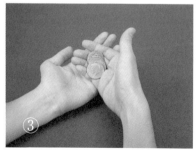

鬆開右手拇指，使硬幣落在無名指和小
指間，左手四指彎曲朝上，如圖。

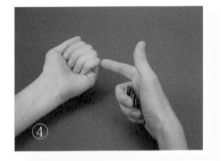

左手握拳，右手中、無、小指壓住硬幣。

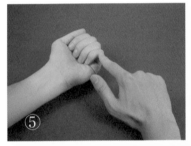

右手比著左手。

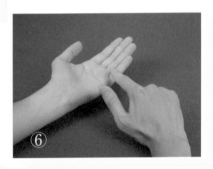

左手張開，表示消失了。

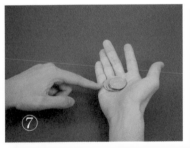

右手隱藏硬幣位置，如圖。

方法二：

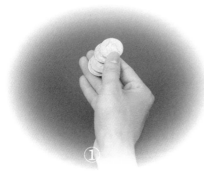

右手展現四枚硬幣。

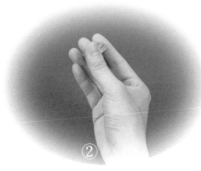

右手拇、食、中指夾著四枚硬幣。

左手四指合攏，手背朝著觀眾並且擋住右手手
指。

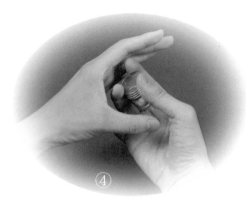

④

右手中指往下繞過四枚硬幣，如圖。

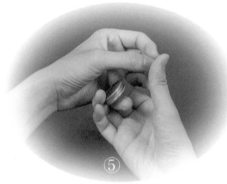

⑤

左手假裝握住右手，右手拇指離開四指。

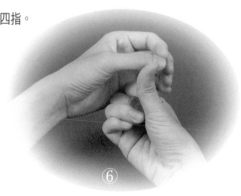

⑥

右手四指彎曲至手掌處。

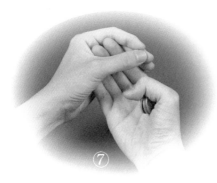

⑦

右手拇指扣住四枚硬幣，四指伸直，左手握住
右手的四指。

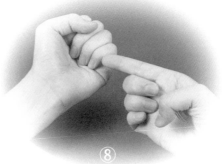

⑧

左手握拳，右手離開左手後，比著左手。

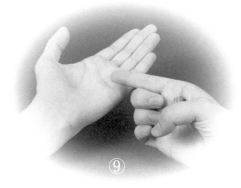

⑨

左手張開，表示消失。

43. 掌心交換法

難易程度：☆☆☆☆

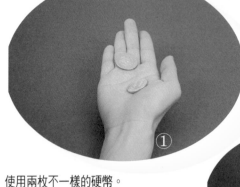

①

使用兩枚不一樣的硬幣。

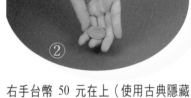

②

右手台幣 50 元在上（使用古典隱藏
法），美金 5 角在下。

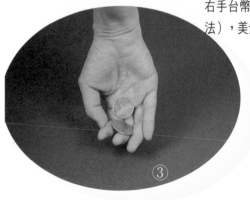

③

讓台幣 50 元落在手指第三關節的位置，但千萬不要
碰到美金 5 角。

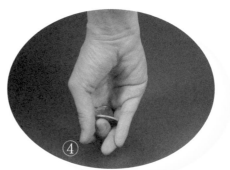

中指彎曲。

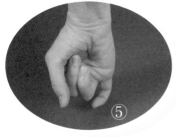

接著中指把美金 5 角頂到手掌心上。

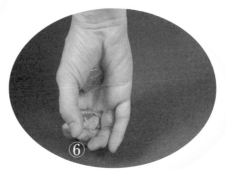

使用古典隱藏法夾住美金 5 角。

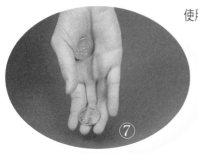

四指伸直，已轉換成功。

44. 舉起交換法

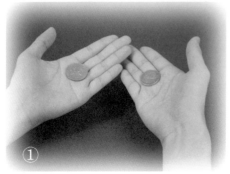

① 使用兩枚不一樣的硬幣。

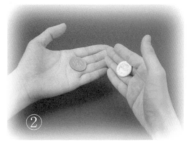

② 展現左手美金 5 角給觀眾看，右手四指合攏，台幣 50 元硬幣隱蔽在食指和小指間，手背背著觀眾。

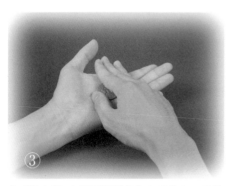

③ 右手將台幣 50 元硬幣覆蓋在左手美金 5 角的上方。

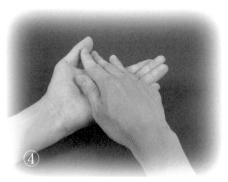

右手拇指將美金 5 角夾起，但千萬不要碰到台幣 50 元硬幣，不然就穿幫了。

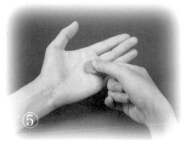

右手拇指和食指拿起台幣 50 元硬幣，表示已交換了，中指和無名指將美金 5 角壓在手掌心上。

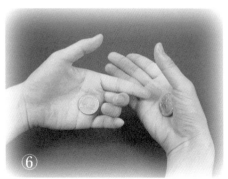

右手隱藏硬幣位置，如圖。

45. 翻面交換法

難易程度：☆☆

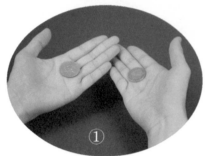

①

使用兩枚不一樣的硬幣。

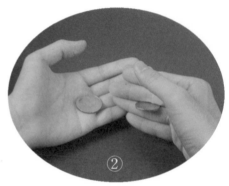

②

展現左手美金 5 角，人頭朝上，右手中指和無名指間夾一枚台幣 50 元硬幣。

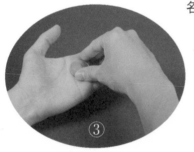

③

右手拇指、食指拿起左手上的美金 5 角。

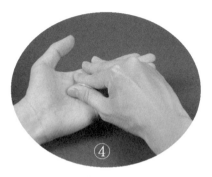

在拿起時，做出翻另一面的樣子並鬆落右手心的 50 元硬幣。

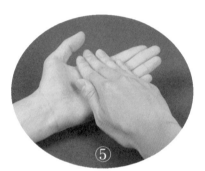

右手拇指和食指夾著美金 5 角。

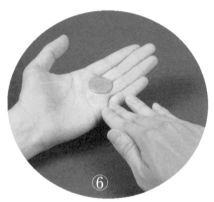

右手離開左手，此時已交換了。

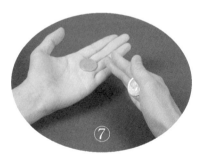

右手隱藏硬幣位置，如圖。

46. 硬幣交換法

難易程度：☆☆

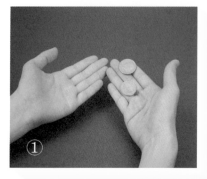

右手持兩枚硬幣，分別為美金 5 角和台
幣 50 元。

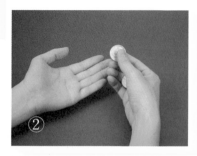

展現美金 5 角，台幣 50 元則隱藏在手
中。

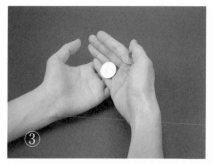

右手做出硬幣滑落在左手的模樣，但事實
上滑落的則是台幣 50 元硬幣，美金 5 角則
夾在拇指和食指間。

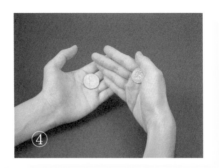

右手 50 元落在左手。

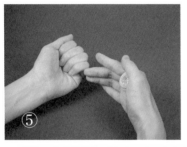

左手握拳，右手離開左手。

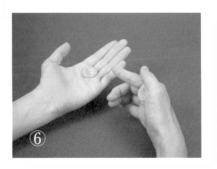

左手張開，表示已交換。

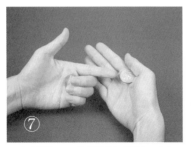

右手隱藏硬幣法，如圖。

方法二：

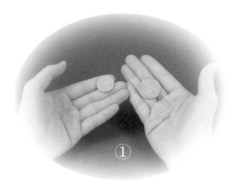

①

雙手各持一枚硬幣，分別為台幣 50 元和美金 5 角。

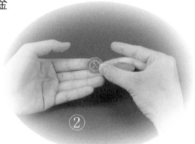

②

右手先持美金 5 角在拇指和中指間成水平狀，中指和拇指的指端拿著台幣 50 元硬幣。

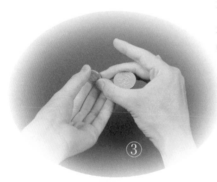

③

左手四指合攏，拇指將 50 元硬幣夾在四指上。

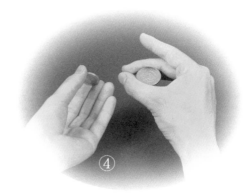

右手離開左手。

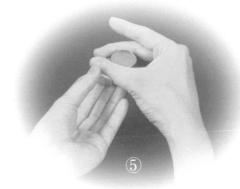

右手拇指放到左手硬幣的前面。

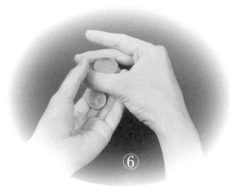

右手拇指將左手 50 元硬幣向後推。

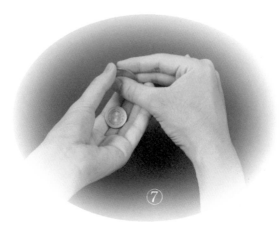

⑦

右手將水平狀硬幣改變為直立狀。

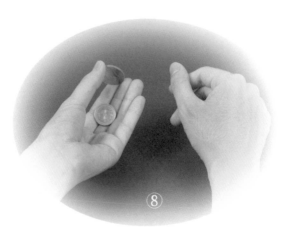

⑧

左手將美金 5 角夾在四指間，右手離開，完成交換手法。

47. 韓秉謙移動法

難易程度：☆☆☆

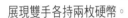

展現雙手各持兩枚硬幣。

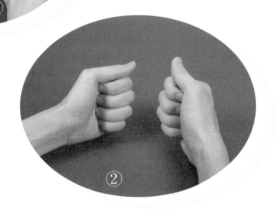

雙手握拳，拳縫朝上。

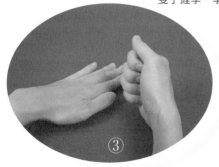

左手將兩枚硬幣拍打在桌上。

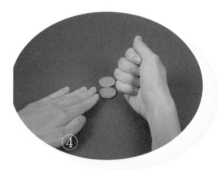

左手向後退，展現兩枚硬幣。

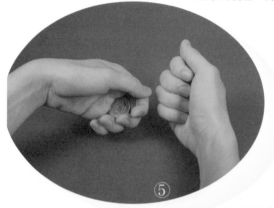

左手拿起兩枚硬幣。

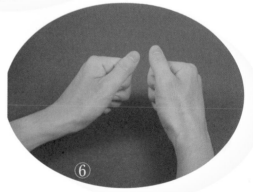

雙手握拳，拳縫朝上。

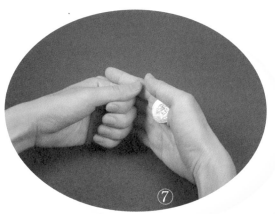

右手使用「拇指隱藏法」夾住兩枚硬幣。

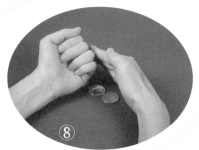

將左手兩枚硬幣滑落在桌上。

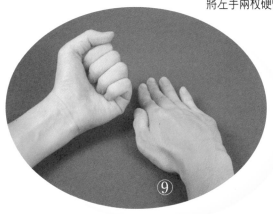

右手覆蓋在桌上。

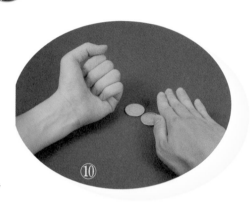

右手往後退，展現兩枚硬幣。

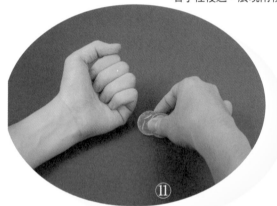

右手拿起桌上兩枚硬幣。

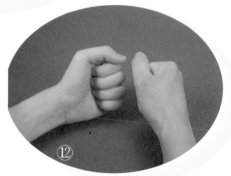

雙手握拳。

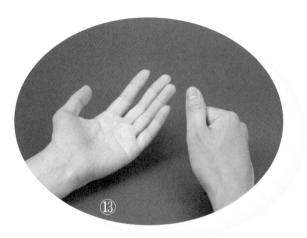

左手張開，表示消失。

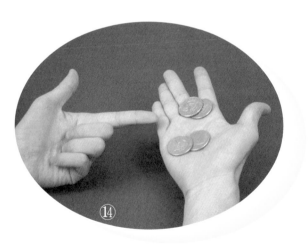

右手張開，表示左手兩枚變到右手了。

48. 投擲式移動式

難易程度：☆☆☆

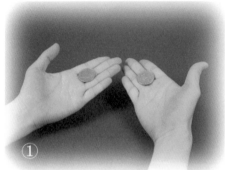

① 展現雙手各持一枚硬幣。

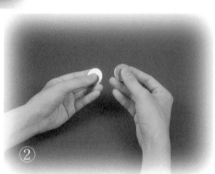

② 雙手拇指和食指拿著硬幣。

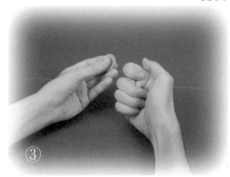

③ 右手將硬幣實施古典隱藏法。

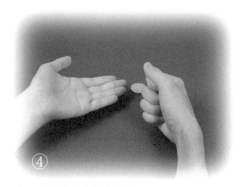

左手將硬幣向右前方丟出。

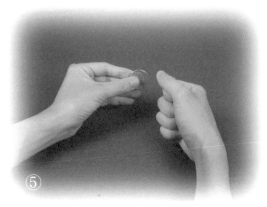

左手拿起硬幣。

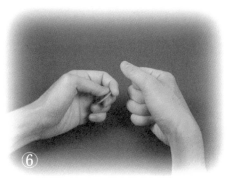

左手將硬幣夾在手指處。

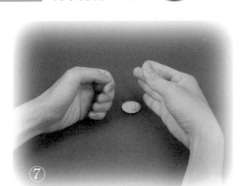

⑦

左手將硬幣落下,右手實施古典隱藏法,並做
出拋出硬幣的假動作。

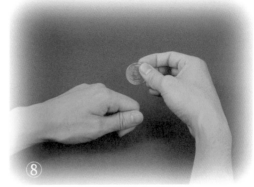

⑧

右手拿起桌上硬幣。

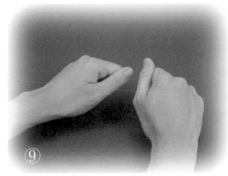

⑨

雙手握拳。

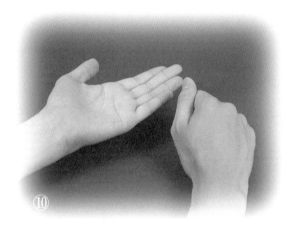

張開左手，表示消失。

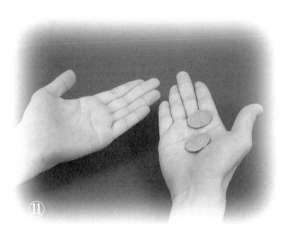

張開右手，表示從左手變到右手了。

國家圖書館出版品預行編目資料

硬幣魔術入門／張德鑫著；
－－第一版. －－ 臺北市 宇河文化 出版；
紅螞蟻圖書發行, 2002 [民 91]
面　　公分. －－（新流行；2）
ISBN 957-659-321-2 (平裝附影音光碟片)
1. 魔術
991.96　　　　　　　　　　　　　91077142

新流行 02

硬幣魔術入門

作　　者／張德鑫
發 行 人／賴秀珍
榮譽總監／張錦基
總 編 輯／何南輝
文字編輯／林宜潔
美術編輯／林美琪
出　　版／宇河文化出版有限公司
發　　行／紅螞蟻圖書有限公司
地　　址／台北市內湖區舊宗路二段 121 巷 28 號 4 樓
郵撥帳號／1604621-1　紅螞蟻圖書有限公司
電　　話／(02)2795-3656（代表號）
傳　　真／(02)2795-4100
登 記 證／局版北市業字第 1446 號
法律顧問／通律法律事務所　楊永成律師
印 刷 廠／鴻運彩色印刷有限公司
電　　話／(02)2985-8985 · 2989-5345
出版日期／2002 年 11 月　第一版第一刷
　　　　　2006 年 12 月　第一版第二刷

定價 250 元

ISBN 957-659-321-2　　Printed in Taiwan

magic star
新生報到

喜歡氣球造型和魔術表演的朋友們，如果您找不到一個良好的學習場所，或是有超強實力卻沒有表演的地方，告訴您一個好消息，現在只要加入 "Magic Star" 成爲會員，您將會成爲一位多才多藝、人見人愛的明日之星！

★ 加入方法 ★

姓名：

性別：

出生日期：

地址：

電話：　　　　　　行動電話：

e-mail：

教育程度：○研究所○大學/技術學院○大專○高中
　　　　　○國中○國小○其他＿＿＿＿＿＿＿＿

職業：○學生○工○商○軍警○教師○專業魔術師
　　　○業餘魔術師○其它＿＿＿＿＿＿＿＿＿＿

填完以上資料請影印後傳真至(02)2586-3545，即可成爲 Magic Star 會員！

聯絡電話：(02)2594-7777　　傳真：(02)2586-3545

網址：http://magicstar.adsldns.org

e-mail：magichandsome@ms72.url.com.tw